BALLET
DES BALLETS,

Dansé devant Sa Majesté en son Chasteau de S. Germain en Laye au mois de Decembre 1671.

A PARIS,

Par ROBERT BALLARD, seul Imprimeur du Roy pour la Musique, ruë S. Jean de Beauvais, au Mont-Parnasse.

M. DC. LXXI.
AVEC PRIVILEGE DE SA MAIESTE'.

BALLET
DES BALLETS.

AVANT-PROPOS.

E ROY qui ne veut que des choses extraordinaires dans tout ce qu'il entreprend, s'est proposé de donner un Divertissement à MADAME à son arrivée à la Cour, qui fust composé de tout ce que le Theatre peut avoir de plus beau; Et pour répondre à cette idée,

SA MAJESTE' a choisi tous les plus beaux Endroits des Divertissemens qui se sont representez devant Elle depuis plusieurs années; & ordonné à Moliere de faire une Comedie qui enchaînast tous ces beaux morceaux de Musique & de Dance, afin que ce Pompeux & Magnifique assemblage de tant de choses differentes, puisse fournir le plus beau Spectacle qui ce soit encore veu pour la Salle, & le Theatre de Saint Germain en Laye.

PROLOGVE

PROLOGUE.

LE Theatre s'ouvre à l'agreable bruit d'un grand nombre d'Instrumens, & d'abord il offre aux yeux des Spectateurs une vaste Mer bordée de chaque costé de sept grands Rochers, avec huit Fleuves, accoudez sur les marques de ces sortes de Deïtez. Autour desdits Fleuves sont seize Tritons, & au milieu de la Mer quatre Amours montez sur des Dauphins avec le Dieu Æole derriere eux, élevé au dessus des Ondes sur un petit Nuage. Æole commande aux Vents de se retirer, & tandis que les Amours, les Tritons & les Fleuves luy répondent, la Mer se calme, & du milieu des Ondes on voit s'élever

B

une Isle. Huit Pescheurs sortent du fond de la Mer avec des nacres de Perles, & des branches de Corail, & aprés une Dance agreable; le Chœur de la Musique annonce la venuë de Neptune, qu'on voit paroistre au milieu des Ondes, avec les marques de sa Divinité, accompagné de six Dieux Marins, & pendant que ce Dieu dance avec sa suitte, les Pescheurs, les Tritons & les Fleuves, accompagnent ses pas de gestes differents, & de bruit de conques de Perles.

ÆOLE, Monsieur d'Estival.

Quatres Amours, Iannot, Renier, Pierot, & Oudot.

Huict Fleuves, Messieurs Beaumont, Fernon l'aisné, Rebel, Serignan, David, Aurat, Devellois, & Gillet.

Seize Tritons, Messieurs Bony, de la Grille, le Gros, Hedouïn, Gaye, Donc, Gingan l'aisné, Gingan le cadet Fernon le cadet, Deschamps, Langez, Morel, le Maire, Bernard, Perchot, & Oudot.

NEPTVNE, Monsieur de S. André.

Six Dieux Marins, Messieurs Magny, Favre, Favier cadet Ioubert, Foignard l'aisné, & Foignard le cadet.

Huict Pescheurs, Messieurs Beauchamp, d'Eydieu, Chicanneau, Lestang, Mayeux, Favier, Isaac, & S. André cadet.

RECIT D'ÆOLE.

Vents, qui troublez les plus beaux jours,
Rentrez dans vos grotes profondes ;
Et laissez regner sur les Ondes
Les Zephirs & les Amours.

Vn Triton.

Quels beaux yeux ont percé nos demeures humides ?
Venez, venez Tritons, cachez vous Nereïdes.

Tous les Tritons.

Allons tous au devant de ces Divinitez,
Et rendons par nos chants hommage à leurs beautez.

Vn Amour.

Ah que ces Princesses sont belles !

Vn autre Amour.

Quels sont les cœurs qui ne s'y rendroient pas ?

Vn autre Amour.

La plus belle des Immortelles,
Nostre Mere, a bien moins d'appas.

Chœur.

Allons tous au devant de ces Divinitez,
Et rendons par nos chants hommage à leurs beautez.

Vn Triton.

Quel noble spectacle s'avance !
Neptune le grand Dieu, Neptune avec sa Cour
Vient honorer ce beau jour
De son Auguste presence.

Chœur.

Redoublons nos Concerts,
Et faisons retentir dans le vague des Airs
Nostre réjoüissance.

PROLOGUE DE VENUS.

FLORE est au milieu du Theatre suivie de ses Nymphes, accompagnée à droit & à gauche de Vertumne Dieu des Arbres & des Fruits, & de Palæmon Dieu des Eaux; chacun de ses Dieux conduit vne troupe de Divinitez, l'vne mene à sa suitte des Dieux Marins, & l'autre des Sylvains.

Vne grande machine descend du Ciel au milieu de quatre autres plus petites, elles sont toutes cinq enveloppées d'abord dans des nuages qui descendent sur le Theatre: On découvre Venus dans celle du milieu, au devant d'une gloire de nuage, avec six petits Amours dans celles qui sont des deux costez, & six autres qui s'envolent en mesme temps que les Machines disparoissent; Apres cela le Ciel se ferme, & le Theatre se change en un agreable boccage pour le commencement de la Comedie: Aussi tost que Flore apperçoit Venus, elle la presse de venir achever par ses charmes les douceurs que la Paix a commencée de faire goûter sur la terre; Et par un recit qu'elle

chante, elle témoigne l'impatience qu'elle a de profiter du retour de la plus aymable des Déesses, qui preside à la plus belles des Saisons.

FLORE, Mademoiselle Hylaire.

Nymphes de Flore qui chantent, Messieurs Langez, Gingan cadet, Gillet, Oudot, & Iannot.

Vertumne, Monsieur de la Grille.

Palæmon, Monsieur Gaye.

Suitte de Vertumne & de Palæmon.

Sylvains, Messieurs Bony, le Gros, Hedouïn, Donc, Gingan l'aisné, Fernon le cadet, Morel, Deschamps, le Maire, Bernard, & Perchot.

Fleuves, Messieurs Beaumont, Fernon l'aisné, Rebel, Serignan, David, Devellois, Aurat, & Gillet.

Six Divinitez marines Dançans, Messieurs Magny, Favre, Favier cadet, Ioubert, Foignard l'aisné, & Foignard le cadet.

Huict Sylvains Dançans, Messieurs Beauchamp, d'Eydieu, Chicanneau, Mayeux, Favier, de Lestang, Isaac, & S. André cadet.

VENVS, Mademoiselle de Brie.

Douze Amours.

RECIT DE FLORE
Chanté par Mademoiselle Hylaire.

CE n'est plus le temps de la Guerre;
 Le plus puissant des Rois
 Interrompt ses Exploits
Pour donner la Paix à la Terre:
Descendez, Mere des Amours,
Venez nous donner de beaux jours.

Les Nymphes de Flore, Vertumne & Palæmon, avec les Divinitez qui les accompagnent, joignent leurs voix à celle de Flore pour presser Venus de descendre sur la Terre.

CHOEVR
Des Divinitez de la Terre
& des Eaux.

NOus goustons une Paix profonde;
 Les plus doux Jeux sont icy bas;
 On doit ce repos plein d'appas
Au plus grand ROY du Monde:
Descendez, Mere des Amours,
Venez nous donner de beaux jours.

Vertumne & Palæmon font en chantant une maniere de Dialogue pour exciter les plus infenfibles à ceffer de l'eftre à la veuë de Venus & de l'Amour. Les Sylvains & les Divinitez Marines expriment en mefme temps par leurs Dances, la joye que leur infpire la prefence de ces deux charmantes Divinitez.

DIALOGUE
De Vertumne & de Palæmon.

Chanté par Meffieurs de la Grille & Gaye.

VERTUMNE.

Rendez-vous, Beautez cruelles,
Soûpirez à voftre tour:

PALÆMON.

Voicy la Reyne des Belles
Qui vient infpirer l'Amour.

VERTUMNE.

Un bel Objet toûjours fevere
Ne fe fait jamais bien aimer.

PALÆMON.

C'eft la beauté qui commence de plaire,
Mais la douceur acheve de charmer.

Ils

Ils repetent enfemble ces derniers Vers.

C'eſt la beauté qui commence de plaire,
Mais la douceur acheve de charmer.

VERTUMNE.

Souffrons tous qu'Amour nous bleſſe;
Languiſſons, puis qu'il le faut;

PALÆMON.

Que ſert un cœur ſans tendreſſe;
Eſt-il un plus grand défaut?

VERTUMNE.

Un bel Objet toûjours ſevere
Ne ſe fait jamais bien aimer.

PALÆMON.

C'eſt la beauté qui commence de plaire,
Mais la douceur acheve de charmer.

Flore répond au Dialogue de Vertumne & de Palæmon, par un Menüet qu'elle chante : Elle fait entendre que l'on ne doit pas perdre le temps des Plaiſirs ; & que c'eſt une folie à la Ieuneſſe d'eſtre ſans amour. Les Divinitez qui ſuivent Vertumne & Palæmon, meſlent leurs Dances au Chant de Flore, & chacun fait connoiſtre ſon empreſſement à contribüer à la réjoüiſſance generale.

D

MENVET DE FLORE
Chanté par Mademoiselle Hylaire.

Est-on sage
Dans le bel âge?
Est-on sage
De n'aimer pas?
Que sans cesse
L'on se presse
De gouster les plaisirs icy bas;
La sagesse
De la Jeunesse
C'est de sçavoir joüir de ses appas.

L'Amour charme
Ceux qu'il desarme,
L'Amour charme,
Cedons luy tous:
Nostre peine
Seroit vaine
De vouloir resister à ses coups:
Quelque chaîne
Qu'un Amant prenne,
La Liberté n'a rien qui soit si doux.

Les Divinitez de la Terre & des Eaux, voyant approcher Venus, recommencent

de joindre toutes leurs voix, & continüent par leurs Dances de luy témoigner le plaisir qu'elles ressentent à son abord, & la douce esperance dont son retour les flate.

CHOEUR.

De toutes les Divinitez de la Terre & des Eaux.

Nous goustons une Paix profonde;
Les plus doux Jeux sont icy bas;
On doit ce repos plein d'appas
Au plus grand ROY du Monde.
Descendez, Mere des Amours,
Venez nous donner de beaux Jours.

Venus descend du Ciel sur le Theatre avec les quatre Amours, où elle fait un petit Prologue qui jette les Fondemens de toute la Comedie, & des Divertissemens qui vont venir.

Aprés ce Prologue de Venus les Violons joüent une ouverture, en attendant le premier Acte de la Comedie.

NOMS DES ACTEVRS
de la Comedie.

Le Vicomte.	le Sieur de la Grange.
La Comteſſe,	Mademoiſelle Marotte.
La Suivante.	Bonneau.
Le petit Comte.	le Sieur Gaudon.
Le Precepteur du petit Comte.	le Sieur de Beauval.
Le Laquais	Finet.
La Marquiſe.	Mademoiſelle de Beauval.
Le Conſeiller.	le Sieur Hubert.
Le Receveur des Tailles.	le Sieur Ducroiſy.
Le Laquais du Conſeiller.	Boulonnois.

POVR LA PASTORALLE.

La Nymphe.	Mademoiſelle de Brie.
La Bergere en homme.	Mademoiſelle Moliere.
La Bergere en femme.	Mademoiſelle Moliere.
L'Amant Berger.	le Sieur Baron.
Premier Paſtre.	le Sieur Moliere.
Second Paſtre	le Sieur de la Torilliere.
Le Turc.	le Sieur Moliere.

Premier

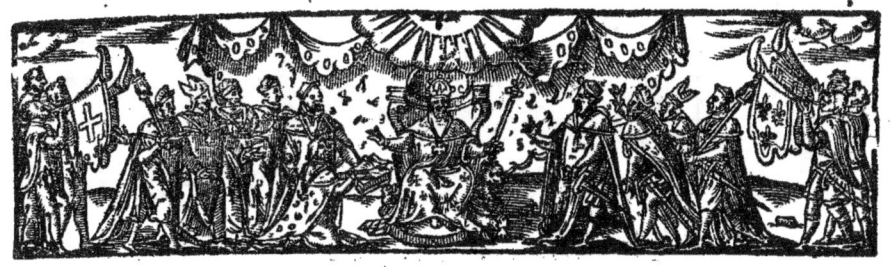

PREMIER ACTE DE LA COMEDIE.

LA PLAINTE.

UNE Trouppe de Personnes affligées viennent déplorer la disgrace d'une beauté condamnée à la mort par les Dieux

Femme desolée.

Mademoiselle Hillaire.

Hommes affligez.

Messieurs Morel & Langeais.

Dix Flustes. les Sieurs Philbert, Descouteaux, Piesche fils, Nicolas, Louis, Martin & Collin Hottere, Fossart, Duclos & Boutet.

E

PLAINTES EN ITALIEN

Chantée par Mademoiselle Hillaire, Messieurs Morel, & Langeais.

Mademoiselle Hylaire.

Deh piangete al pianto mio
Sassi duri, antiche selue,
Lagrimate fonti, e belue
D'un bel volto il fato rio.

M. Langeais.

Ahi dolore !

M. Morel.

Ahi martire !

M. Langeais.

Cruda morte !

M. Morel.

Empia sorte !

Tous trois.

Che condanni à morir tanta beltà.
Cieli, stelle, ahi crudeltà.

Imitation en Vers François,

DES PLAINTES EN ITALIEN.

Chantées par Mademoiselle Hylaire, Messieurs Morel, & Langeais.

Mademoiselle Hylaire.

Mêlez vos pleurs avec mes larmes,
Durs Rochers, froides Eaux, & vous Tigres affreux,
Pleurez le destin rigoureux
D'un Objet dont le crime est d'avoir trop de charmes.

M. Langeais.
O Dieux! quelle douleur!
M. Morel.
Ah! quel mal-heur!
M. Langeais.
Rigueur mortelle!
M. Morel.
Fatalité cruelle!
Tous trois.
Faut-il, helas!
Qu'un Sort barbare
Puisse condamner au trespas
Une Beauté si rare!
Cieux! Astres pleins de dureté!
Ah! quelle cruauté!

Mademoiselle Hylaire.

Rispondete à miei lamenti
Antri cavi, ascose rupi,
Deeh ridite fondi cupi
Del mio duolo i mesti accenti.

M. Langeais.

Ahi dolore, &c.

M. Morel.

Com' esser può fra voi, ò Numi eterni,
Chi voglia estinta una beltà innocente,
Ahi che tanto rigor, Cielo inclemente,
Vince di crudeltà gli stessi inferni.

M. Langeais.

Nume fierto.

M. Morel.

Dio severo.

Ensemble.

Perche tanto rigor
Contro innocente cor.
Ahi sentenza inudita,
Dar morte à la Beltà, ch' altrui da vita.

Mademoiselle

Mademoiselle Hylaire.

*Respondez à ma plainte, Echos de ces Bocages,
Qu'un bruit lugubre éclate au fonds de ces Forests :
Que les Antres profonds, les Cavernes sauvages,
Repetent les accents de mes tristes regrets.*

M. Langeais.

O Dieux quelle douleur ! &c.

M. Morel.

*Quel de vous, ô grands Dieux ! avec tant de furie,
Veut détruire tant de Beauté ?
Impitoyable Ciel ! par cette barbarie
Voulez-vous surmonter l'Enfer en cruauté ?*

M. Langeais.
Dieu plein de haine !

M. Morel.
Divinité trop inhumaine !

Ensemble.

*Pourquoy ce courroux si puissant
Contre un Cœur innocent ?
O rigueur inouïe !
Trancher de si beaux jours !
Lors qu'ils donnent la vie
A tant d'Amours !*

F

ENTREE DES FVRIES
ET DES LUTINS.

Huit Furies. Meſſieurs le Chantre, Foignard l'aiſné Foignard cadet, S. André cadet, Iſaac, Favre, le Roy, & la Montagne.

Deux Lutins faiſans des ſaults perilleux. Maurice, & Petit-Jean.

CONTINVATION
DES PLAINTES.

Mademoiſelle Hylaire.

Ah ch' indarno ſi tarda,
Non reſiſte a li Dei, mortale affetto,
Alto impero ne sforza,
Oue commanda il Ciel, l'Vuom cede à forza.

Deh piangete, &c. Come ſopra.

CONTINVATION
DES PLAINTES,

Aprés l'Entrée des Hommes affligez, & des Femmes defolées.

Mademoifelle Hylaire.

*Que c'eſt un vain ſecours, contre un mal
 ſans remede,
Que d'inutiles pleurs, & des cris ſuperflus :
Quand le Ciel a donné des Ordres abſolus,
 Il faut que l'effort humain cede.*

Meſlez vos pleurs, &c. comme cy-deſſus.

DEVXIESME ACTE
De la Comedie.
LES MAGICIENS.

Ceremonie Magique de Chanteurs & de Dançeurs.

Deux Magiciens Dançans. Messieurs la Pierre & Favier.

Six Demons Dançans. Messieurs Dolivet, le Chantre, Saint André, Dolivet fils, Saint André cadet, & Lestang.

Trois Magiciens Assistans & Chantans. Messieurs le Gros, Gaye, & Morel.

Ils chantent.

Deesse des appas
Ne nous refuse pas
La grace qu'implorent nos bouches,
Nous t'en prions par tes rubans,
Par tes boucles de diamans,
Ton rouge, ta poudre, tes mouches,
Ton masque, ta coëffe, & tes gans.

O toy? qui peux rendre agreables
Les visages les plus mal-faits,
Répens, Venus, de tes attraits

Deux

Deux ou trois doZes charitables
Sur ce muZeau tondu tout frais.

 Déeſſe des appas
 Ne nous refuſe pas , &c.

 Ah qu'il eſt beau
 Le Jouvenceau,
Ah! qu'il eſt beau! ah! qu'il eſt beau!
Qu'il va faire mourir de belles :
Auprés de luy les plus cruelles
Ne pourront tenir dans leur peau,
 Ah ! qu'il eſt beau
 Le Jouvenceau!
Ah! qu'il eſt beau! ah! qu'il eſt beau!
Ho, ho, ho, ho, ho, ho.

 Qu'il eſt joli,
 Gentil, poli,
Qu'il eſt joli, qu'il eſt joli,
Eſt-il des yeux qu'il ne raviſſe?
Il paſſe en beauté feu Narciſſe
Qui fut un blondin accompli.
 Qu'il eſt joli,
 Gentil, poli,
Qu'il eſt joli, qu'il eſt joli,
Hi, hi, hi, hi, hi, hi.

 G

TROISIESME ACTE
De la Comedie.

LE COMBAT DE L'AMOUR & de Bacchus.

LE Theatre represente un agreable Iardin de Cedres & de Mirthes, fermé dans le fonds par une belle Perspective, & aux deux coſtez, au deſſous deſdits Cedres, tous les Muſiciens & Concertans du Chœur de l'Amour ſont aſſis; & aprés que le Chœur de l'Amour a chanté quelque temps, la Perspective s'ouvre, & tout le fond du Theatre repreſente une grande Voûte, ſous laquelle ſont pluſieurs Satyres, Chantans aſſis ſur des Tonneaux de Vin, tenans des Bouteilles & des Verres en main, accompagnez de pluſieurs autres des deux coſtez & derriere eux; & au deſſus de ladite Voûte eſt une grande Baluſtrade de Flacons, derriere laquelle le reſte du Chœur de Bacchus paroiſt aſſis ſur un Amphitheatre, au deſſous d'une Treille ou Berceau de Vigne, pendant que deux Bergers & deux Bergeres chantent un Dialogue

en Musique, & que quatre Bergers & quatre Bergeres, avec quatre suivans de Bacchus, & quatre Bacchantes Dancent leurs Entrées.

Cloris. Mademoiselle Hylaire.
Climene. Mademoiselle Des-Fronteaux.
Tircis. Monsieur Gingan cadet.
Philene. Monsieur Gaye,

Chœur de l'Amour.

Douze Bergers chantans dans le Chœur de l'Amour.
Messieurs Bony, Hebert, le Gros, Donc, Beaumont, Fernon cadet, Rebel, Longueil, Langez, Gillet, Pierrot, & Regnier,

Vingt-deux Bergers du Chœur de l'Amour, joüans du Violon & de la Fluste.

Les Sieurs Piesche pere & fils, Philbert, Descouteaux, Destouches, Allais, Marchand, Laquaisse Huguenet laisné, Huguenet cadet, Laquaisse cadet, la Fontaine, Charlot, Martinot pere & fils, le Roux l'aisné & le cadet, Guenin, le Grez, Roullé, Magny & Fossart.

Chœur de Bachus.

Deux Satyres chantans. Messieurs Estival, & Gingan l'aisné.

Seize autres Satyres chantans. Messieurs Hedoüin, Fernon l'aisné, Deschamps, Aurat, David, Serignan, Oudot, Morel, Duclos, le Maire, Perchot, Bernard, quatre Pages de la Chapelle.

Autres Satyres joüans du Haut-bois, de la Fluste & du Violon.

Les vingt-quatre Violons du Roy & dix Flustes.

DANCEVRS.

Quatre Bergers. Messieurs Chicanneau, S André, La Pierre & Magny.

Quatre Bergeres. Messieurs Bonnard, Arnal, Noblet & Foignard l'aisné.

Quatre suivans de Bachus. Messieurs Beauchamp, Dolivet, Ioubert & Mayeux.

Quatre Bachantes. Messieurs Pezan, la Vallée, la Montagne & Favier cadet.

CLORIS.

ICy l'ombre des Ormeaux
Donne un teint frais aux Herbettes,
Et les bords de ces Ruisseaux
Brillent de mille Fleurettes
Qui se mirent dans les Eaux.

Prenez

Prenez, Bergers, vos Musettes
Ajustez vos Chalumeaux,
Et mélons nos Chansonnettes
Aux chants des petits Oyseaux.

Le Zephire entre ces Eaux
Fait mille courses secretes,
Et les Rossignols nouveaux
De leurs douces Amourettes
Parlent aux tendres Rameaux.
Prenez, Bergers, vos Musettes,
Ajustez vos Chalumeaux,
Et mélons nos Chansonnettes
Aux chants des petits Oyseaux.

Plusieurs Bergers & Bergeres galantes mélent aussi leurs pas à tout cecy, & occupent les yeux tandis que la Musique charme les oreilles.

CLIMENE.
Ah! qu'il est doux, belle Silvie,
Ah! qu'il est doux de s'enflammer;
Il faut retrancher de la vie
Ce qu'on en passe sans aymer.

CLORIS.
Ah! les beaux jours qu'Amour nous donne;
Lors que sa flâme unit les cœurs

Eſt-il ny gloire ny Couronne
Qui vaille ſes moindres douceurs?

TIRCIS.

Qu'avec peu de raiſon on ſe plaint d'un martyre
Que ſuivent de ſi doux plaiſirs.

PHILENE.

Un moment de bon-heur dans l'amoureux Empire
Repare dix ans de ſoûpirs.

Tous enſemble.

Chantons tous de l'Amour le pouvoir adorable,
Chantons tous dans ces lieux
Ses attraits glorieux;
Il eſt le plus aymable
Et le plus grand des Dieux.

A ces mots toute la Trouppe de Bachus arrive, & l'un d'eux s'avançant à la teſte chante fierement ces paroles.

Arreſtez, c'eſt trop entreprendre,
Vn autre Dieu dont nous ſuivons les Lion
S'oppoſe à cét honneur qu'à l'Amour oſent rendre

Vos Musettes & vos Voix:
A des titres si beaux, Bachus seul peut prétendre,
Et nous sommes icy pour défendre ses droits.

Chœur de Bachus.

Nous suivons de Bachus le pouvoir adorable,
Nous suivons en tous lieux
Ses attraits glorieux,
Il est le plus aymable,
Et le plus grand des Dieux.

Plusieurs du party de Bachus mélent aussi leurs pas à la Musique, & l'on void icy un combat de Danceurs contre Danceurs, & de Chantres contre Chantres.

CLORIS.

C'est le Printemps qui rend l'ame
A nos champs semez de fleurs;
Mais c'est l'Amour & sa flâme
Qui font revivre nos cœurs.

Vn suivant de Bachus.

Le Soleil chasse les ombres
Dont le Ciel est obscurcy,

Et des ames les plus sombres
Bachus chasse le soucy.

Chœur de Bachus.

Bachus est reveré sur la Terre & sur l'Onde.

Chœur de l'Amour.

Et l'Amour est un Dieu qu'on adore en tous lieux.

Chœur de Bachus.

Bachus à son pouvoir a soûmis tout le monde.

Chœur de l'Amour.

Et l'Amour a dompté les Hommes & les Dieux.

Chœur de Bachus.

Rien peut-il égaler sa douceur sans seconde ?

Chœur de l'Amour.

Rien peut-il égaler ses charmes precieux ?

Chœur de Bachus.

Fy de l'Amour & de ses feux.

Le party de l'Amour.

Ah ! quel plaisir d'aymer.

Le party de Bachus.

Ah! quel plaisir de boire.

Le party de l'Amour.

A qui vit sans amour, la vie est sans appas.

Le party de Bachus.

C'est mourir que de vivre, & de ne boire pas.

Le party de l'Amour.

Aymables fers.

Le party de Bachus.

Douce victoire.

Le party de l'Amour.

Ah! quel plaisir d'aymer.

Le party de Bachus.

Ah! quel plaisir de boire.

Les deux partis.

Non, non c'est un abus,
Le plus grand Dieu de tous.

Le party de l'Amour.

C'est l'Amour.

I

Le party de Bachus.

C'est Bachus.

Vn Berger se jette au milieu de cette dispute, & chante ces Vers aux deux partis.

C'est trop, c'est trop, Bergers, hé pourquoy
ces débats ?
Souffrons qu'en un party la raison nous assemble,
L'Amour a des douceurs, Bachus a des appas,
Ce sont deux Deïtez, qui sont fort bien ensemble,
Ne les separons pas.

Les deux Chœurs ensemble.

Meslons donc leurs douceurs aymables,
Meslons nos voix dans ces lieux agreables,
Et faisons repeter aux Echos d'alentour
Qu'il n'est rien de plus doux que Bachus &
l'Amour.

Tous les Danceurs se meslent ensemble à l'exemple des autres, & avec cette pleine réjoüissance de tous les Bergers & Bergeres finit le divertissement du Combat de l'Amour & de Bachus.

QVATRIESME ACTE
De la Comedie.

LES BOEMIENS.

LE fond du Theatre se change en une Grotte de Vulcain, avec une Forge pour les Cyclopes, & auparavant cette entrée on voit paroistre une Egyptienne qui dance & chante, accompagnée de douze Danceurs joüans de la Guittarre.

Ægyptienne. M. Noblet qui dance & chante.

PREMIER AIR.

D'Un pauvre cœur
Soulagez le martyre,
D'un pauvre cœur
Soulagez la douleur;
J'ay beau vous dire
Ma vive ardeur,
Je vous voy rire
De ma langueur:
Ha! cruelle j'expire
Sous tant de rigueur,

D'un pauvre cœur
Soulagez le martyre,
D'un pauvre cœur
Soulagez la douleur.

SECOND AIR.

CRoyez-moy, haſtons-nous ma Sylvie,
Uſons bien des momens precieux,
Contentons icy noſtre envie,
De nos ans le feu nous y convie
Nous ne ſçaurions vous & moy faire mieux :
Quand l'Hyver a glacé nos guerets,
Le Printemps vient reprendre ſa place,
Et ramene à nos champs leurs attraits,
Mais helas ! quand l'âge nous glace,
Nos beaux jours ne reviennent jamais.

Ne cherchons tous les jours qu'à nous plaire,
Soyons-y l'un & l'autre empreſſez,
Du plaiſir faiſons noſtre affaire,
Des chagrins ſongeons à nous défaire ;
Il vient un temps où l'on en prend aſſez.
Quand l'Hyver a glacé nos guerets,
Le Printemps vient reprendre ſa place ;
Et ramene à nos champs leurs attrais,
Mais helas ! quand l'âge nous glace,
Nos beaux jours ne reviennent jamais.

Quatre Boëmiens joüans de la Guitarre. Messieurs
Beauchamp, Chicanneau, de Lorge
& la Valée.

Quatre Biscayens joüans des Castagnettes. Messieurs
La Pierre, Saint André, Magny
& Foignard cadet.

Quatre Biscayennes. Messieurs Bonnard, Joubert,
Pezant & Favier cadet.

VVLCAIN.
Entrée des Ciclopes & des Fées.

Six Ciclopes. Messieurs la Montagne, le Chantre,
Desmatins, Saint André cadet, Isaac
& le Roy.

Six fées. Messieurs Magny, Favre, de Lorge,
Bertau, le Febvre & Chauveau.

CHANSON DE VVLCAIN
Chanté par Monsieur de la Forest.

Dépechez, preparez ces Lieux,
Pour le plus aymable des Dieux :
Que chacun pour luy s'interesse,
N'oubliez rien des soins qu'il faut ;

K

Quand l'Amour presse
On n'a jamais fait assez tost.

Servez bien un Dieu si charmant,
Il se plaist dans l'empressement:
Que chacun pour luy s'interesse,
N'oubliez rien des soins qu'il faut;
Quand l'Amour presse
On n'a jamais fait assez tost.

Vulcain fait travailler les Ciclopes en diligence.

AVTRE RECIT.

L'Amour ne veut point qu'on differe,
Travaillez, hastez-vous,
Frapez, redoublez vos coups;
Que l'ardeur de luy plaire
Fasse vos soins les plus doux.

CINQVIESME ACTE
D ela Comedie.

LA CEREMONIE TVRCQVE.

VN Bourgeois voulant donner ſa Fille en Mariage au Fils du Grand Turc, eſt annobly auparavant par vne Ceremonie Turcque, qui ſe fait en dançant & en chantant.

Il ſe void une petite Decoration dans le fonds du Theatre, avec un Portique au milieu d'un Iardin, & au travers on voit un autre Iardin en éloignement.

Les Acteurs de la Ceremonie ſont,

VN MVFTI, repreſenté par le Seigneur Chiacheron.

Douze Turcs Muſiciens aſſiſtans à la Ceremonie. Meſſieurs le Gros, Eſtival, Fauſſart, Gingan l'aiſné, Hedoüin, Rebel, Gillet, Fernon cadet, Bernard, Deſchamps, Langez & Gaye.

Quatre Deruis. Meſſieurs Morel, Gingan cadet, Noblet & Philbert.

Six Turcs dançans. Meſſieurs Beauchamp, Dolivet, Chicanneau, Foignard cadet, Bonnard, & la Pierre.

LE Mufti invoque Mahomet avec les douze Turcs, & les quatre Dervis aprés, on luy amene le Bourgeois auquel il chante ces paroles.

Le Mufti.

Seti sabir
Ti respondir
Se non sabir
Tazir tazir.

Mistar Mufti
Ti quistar ti
Non intendir
Tazir tazir.

Le Mufti demande en mesme langue aux Turcs assistans de quelle Religion est le Bourgeois, & ils l'asseurent qu'il est Mahometan. Le Mufti invoque Mahomet en langue Franche, & chante les paroles qui suivent.

Le Mufti.

Mahametta per Giourdina
Ni pregar sera é mattina
Voler far vn paladina

Dé

Dé Giourdina, dé Giourdina
Dar turbanta é edar scarcina
Con galera é brigantina
Per deffender Palestina.
Mahametta. &c.

Le Mufti demande aux Turcs si le Bourgeois sera ferme dans la Religion Mahometane, & leur chante ces paroles.

Le Mufti.

Star bon Turca, Giourdina.

Les Turcs.

Hi valla.

Le Mufti.

Hu la ba ba la chou ba la ba ba la da.

Les Turcs, *répetent les mesmes Vers.*
Le Mufti propose de donner le Turban au Bourgeois, & chante les paroles qui suivent.

Le Mufti.

Ti non star Furba.

Les Turcs.

No no no.

L

Le Mufti.

Non star furfanta.

Les Turcs.

No no no.

Donar Turbanta, donar Turbanta.

Les Turcs repetent tout ce qu'à dit le Mufti pour donner le Turban au Bourgeois. Le Mufti & les Dervis se coëffent avec des Turbans de ceremonies, & l'on presente au Mufti l'Alcoran, qui fait une seconde invocation avec tout le reste des Turcs assistans, apres son invocation il donne au Bourgeois l'espée, & chante ces paroles.

Le Mufti.

Ti star nobilé é non star fabola
Pigliar schiabbola.

Les Turcs *repetent les mesmes Vers.*

Le Mufti commande aux Turcs de bastonner le Bourgeois, & chantent les paroles qui suivent.

Le Mufti.

Dara dara
Baſtonnara baſtonnara.

Les Turcs *repetent les meſmes Vers.*

Le Mufti aprés l'avoir fait baſtonner luy dit en chantant.

Le Mufti.

Non tener honta
Queſta ſtar ultima affronta.

Les Turcs repetent les meſmes Vers.

Le Mufti recommance une invocation, & ſe retire aprés la ceremonie avec tous les Turcs, en dançant & chantant avec pluſieurs Inſtrumens à la Turqueſque.

SIXIESME ACTE
de la Comedie.
LES ITALIENS.

Une Muficienne Italienne fait le premier recit dont voicy les paroles.

La Muficienne Italienne. Mademoifelle Hylaire.

Di rigori armata il feno
Contro amor mi ribellai,
Ma fui vinta in un baleno
In mirar duo vaghi rai,
 Ahi che refifte puoco
 Cor di gelo a ftral di fuoco.

Ma fi caro é'l mio tormento
Dolce é fi la piaga mia,
Ch'il penare é'l mio contento,
El' fanarmi é tirannia.
 Ahi che più giova, é piace
 Quanto amor é più vivace.

Aprés l'air que la Muficienne a chanté, deux Scaramouches, deux Trivelins, & deux Harlequins,

Harlequins, representent une nuit à la maniere des Comediens Italiens en cadence.

Les deux Scaramouches. Messieurs Beauchamp, & Mayeux.

Les deux Trivelins. Messieurs Foignard l'aisné, & Foignard cadet.

Les deux Harlequins. Monsieur la Montagne, & le Seigneur Dominique.

Vn Musicien Italien se joint à Mademoiselle Hylaire, & chante avec elle les paroles qui suivent.

Le Musicien Italien. Monsieur Gaye.

Bel tempo che vola
Rapisce il contento,
D'amor ne la scola
Si coglie il momento.

Mademoiselle Hylaire.

Infin che florida
Ride l'età
Che pur tropp' horrida
Da noi sen và.

Tous deux.

Sù cantiamo,
Sù godiamo,
Nebei di, di gioventù:
Perduto ben non si racquista più.

Monsieur Gaye.

Pupilla che vaga
Mill' alme incatena,
Fà dolce la piaga
Felice la pena.

Mademoiselle Hylaire.

Ma poiche frigida
Langue l'età.
Più l'alma rigida
Fiamme non hà.

Tous les deux.

Sù cantiamo, &c.

Aprés le Dialogue Italien, les Scaramouches & Trivelins dançent une réjoüissance.

LES ESPAGNOLS.

Espagnols chantans.

Messieurs la Grille, Morel & Gillet.

M. Morel.

SE que me muero dé amar
Y solicito el dolor.

A un muriendo de querer
De tanbuen ayre adolezco
Que es mas de loque padezco
Loque quiero padecer
Y no pudiendo exceder
Amidesco el rigor.

Se que me muero dé amor
Y solicito el dolor.

Lisonsicame la suerté
Con piedad tan advertida,
Que mé assegura la vida
En el riesgo de la muerté
Vivir de Lugolpe fuerte
Es de mi salud primor.

Se que me muero de amor
Y solicito el dolor.

Trois Espagnols dançant. Messieurs Doliver,
le Chantre & Joubert.

Trois Espagnolles dançant. Messieurs de l'Estang,
Bonnard & Isaac.

Trois Musiciens Espagnols.

M. Morel, *Espagnol chantant.*

Ay que locura, con tanto rigor
Quexarse de amor
Del nino bonito
Que todo es dulçura
Ay que locura,
Ay que locura.

M. Gillet, *Espagnol chantant.*

El dolor solicita,
El que al dolor se da
Y nadie de amor muere
Sino quien no save amar.

Messieurs

Messieurs Morel & Gillet, *Espagnols*.

Dulce muerte es el amor
Con correspondencia ygual,
Y si esta goʒamos oy,
Porque la quieres turbar?

Monsieur Morel seul.

Alegrese Enamorado
Y tome mi parecer
Que en esto dequerer
Todo es hallar el vado.

Tous trois ensemble.

Vaya, vaya de fiestas,
Vaya de vayle,
Alegria, alegria, alegria,
Questo de dolor es fantasia.

SEPTIESME
ET DERNIER ACTE
DE LA COMEDIE.

LE Theatre se change en une grande Decoration celeste, & les deux costez sont remplis de quatre Divinitez avec leurs suites ; Sçavoir Apollon, accompagné des Muses & des Arts ; Bachus de Silene, des Egypans & des Menades ; Mome de la Raillerie, avec une Trouppe enjoüée de Polichinelles & de Mathasins, & Mars à la teste d'une Trouppe de Guerriers, suivy de Timballes, de Tambours & de Trompettes, avec un grand nombre de Concertans assis sur des nuages au dessus d'une Mer flottante qui est dans le fond du Theatre, & au dessous d'une gloire fort éloignée, où l'on voit toutes les Deïtez celestes assis par petits plotons sur des nuages.

Apollon Dieu de l'Harmonie commence le premier à chanter pour inviter les Dieux à se réjoüir.

RECIT D'APOLLON
Chanté par M. Langeais.

Unissons Nous, Trouppe immortelle;
 Le Dieu d'Amour devient heureux Amant,
Et Venus a repris sa douceur naturelle
 En faveur d'un Fils si charmant;
Il va gouster en paix aprés un long tourment,
Une félicité qui doit estre éternelle.

Toutes les Divinitez Celestes chantent ensemble à la gloire de l'Amour.

CHOEUR DES DIVINITEZ CELESTES.

Celebrons ce grand Iour;
 Celebrons tous une Feste si belle:
Que nos Chants en tous lieux en portent la nouvelle;
Qu'ils fassent retentir le celeste sejour:
 Chantons, repetons, tour à tour
 Qu'il n'est point d'ame si cruelle
 Qui tost ou tard ne se rende à l'Amour.

Bachus fait entendre qu'il n'est pas si dangereux que l'Amour.

RECIT DE BACHUS

Chanté par Monsieur Gaye.

SI quelquefois
Suivant nos douces Loix,
La raison se perd & s'oublie,
Ce que le Vin nous cause de folie
Commence & finit en un jour ;
Mais quand un Cœur est enivré d'Amour,
Souvent, c'est pour toute la vie.

Mome declare qu'il n'a point de plus doux employ que de médire, & que ce n'est qu'à l'Amour seul qu'il n'ose se joüer.

RECIT DE MOME

Chanté par M. Morel.

JE cherche à médire
Sur la Terre, & dans les Cieux ;
Je soûmets à ma Satyre
Les plus grands des Dieux.
Il n'est dans l'Univers que l'Amour qui m'é-
tonne,

Il est le Seul que j'épargne aujourd'huy;
Il n'appartient qu'à Luy
De n'épargner personne.

Mars avouë que malgré toute sa valeur, il n'a pû s'empécher de ceder à l'Amour.

RECIT DE MARS
Chanté par Monsieur Estival.

MEs plus fiers Ennemis vaincus ou pleins
 d'effroy
Ont veu toûjours ma Valeur triomphante,
L'Amour est le Seul qui se vante
D'avoir pû triompher de Moy.

Tous les Dieux du Ciel unissent leurs voix, & engagent les Tymbales & les Trompettes à répondre à leurs Chants, & à se méler avec leurs plus doux Concerts.

Chœur des Cieux, ou se meslent les Trompettes & les Tymbales.

CHantons les plaisirs charmants
 Des heureux Amants.
Respondez-nous Trompettes,
Tymbales, & Tambours:

O

Accordez-vous toûjours
Avec le doux son des Musettes,
Accordez-vous toûjours
Avec le doux chant des Amours.

ENTRE'E DE LA SVITE D'APOLLON.

Suite d'Apollon.

Les neuf Muses. Mademoiselle Hylaire, Mademoiselle Deffronteaux, Messieurs Gillet, Oudot, Descouteaux, Piesche, Marchand, Laquaisse cadet & Mercier.

Les Arts travestis en Bergers Galants pour paroistre avec plus d'agrément dans cette Feste, commencent les premiers à dancer. Apollon vient joindre une Chanson à leurs Dances, & les sollicite d'oublier les Soins qu'ils ont accoustumé de prendre le jour, pour profiter des Divertissements de cette Nuit bien-heureuse.

ARTS TRAVESTIS EN BERGERS Galants.

Six Bergers Gallants. Messieurs S. André, Chicanneau, Magny, Foignard l'aisné, Foignard cadet & Favre.

CHANSON D'APOLLON
Chanté par M. Langeais.

LE Dieu qui nous engage
A luy faire la Cour,
Deffend qu'on soit trop sage.
Les Plaisirs ont leur tour,
C'est leur plus doux usage
Que de finir les soins du Iour;
La Nuit est le partage
Des Ieux, & de l'Amour.

Ce seroit grand dommage
Qu'en ce charmant Sejour
On eust un Cœur sauvage.
Les Plaisirs ont leur tour,
C'est leur plus doux usage,
Que de finir les soins du Iour;
La Nuit est le partage
Des Ieux, & de l'Amour.

Au milieu de l'Entrée de la Suite d'Apollon deux des Muses qui ont toûjours évité de s'engager sous les Loix de l'Amour, conseillent aux Belles, qui n'ont point encore aimé, de s'en deffendre avec soin à leur exemple.

CHANSON DES MUSES

Chantée par Mademoiselle Hylaire, & par Mademoiselle Deffronteaux.

Gardez-vous, Beautez severes,
Les Amours font trop d'affaires,
Craignez toûjours de vous laisser charmer:
Quand il faut que l'on soûpire,
Tout le mal n'est pas de s'enflamer;
Le martyre
De le dire,
Couste plus cent fois que d'aymer.

Second Couplet des Muses.

On ne peut aymer sans peines,
Il est peu de douces chaines,
A tout moment on se sent allarmer;
Quand il faut que l'on soûpire,
Tout le mal n'est pas de s'enflamer;
Le martyre
De le dire,
Couste plus cent fois que d'aymer.

ENTRE'E

ENTRÉE DE LA SUITE
DE BACHUS.

Suite de Bachus.

Concertans. Messieurs de la Grille, le Gros, Gingan l'aisné, Bernard, la Forest, Regnier & Jeannot.

Violons. Messieurs du Manoir pere & fils, Balus pere & fils, Chaudron fils, le Peintre, Lique, le Roux, le Grais, Varin, Joubert, Rafié, Desmatins, Leger, l'Epine, & le Roux cadet.

Bassons. Les Sieurs Colin Hottere & Philidor.

Hautbois. Les Sieurs Duclos & Philidor cadet.

Les Menades & les Ægipans viennent dancer à leur tour. Bachus s'avance au milieu d'Eux, & chante une Chanson à la loüange du Vin.

Quatre Menades. Messieurs Dolivet fils, Bretau, Joubert & Dufort.

Quatre Ægipans. Messieurs Dolivet, le Chantre, saint André cadet, & Isaac.

P.

CHANSON DE BACHVS
Chanté par M. Gaye.

Admirons le Jus de la Treille :
Qu'il est puissant ! qu'il a d'attraits !
Il sert aux douceurs de la Paix,
Et dans la Guerre il fait merveille :
Mais sur tout pour les Amours,
Le Vin est d'un grand secours.

Silene Nourricier de Bachus paroist monté sur un Asne. Il chante une Chanson qui fait connoistre les avantages que l'on trouve à suivre les Loix du Dieu de Vin.

CHANSON DE SILENE
Chanté par M. Gingan cadet.

Bachus veut qu'on boive à longs traits ;
On ne se plaint jamais
Sous son heureux Empire :
Tout le jour on n'y fait que rire,
Et la nuit on y dort en paix.

Second Couplet.

Ce Dieu rend nos vœux satisfaits ;
Que sa Cour a d'attraits !
Chantons y bien sa gloire :
Tout le jour on n'y fait que boire,
Et la nuit on y dort en paix.

Deux Satyres se joignent à Silene, & tous trois chantent ensemble un Trio à la loüange de Bachus, & des douceurs de son Empire.

Trio de Silene, & de deux Satyres.

Messieurs de la Grille, Gingan cadet & Bernard.

Voulez-vous des douceurs parfaites?
Ne les cherchez qu'au fonds des Pots.
Un Satyre.
Les Grandeurs sont sujettes
A cent peines secrettes.
Second Satyre.
L'Amour fait perdre le repos.
Tous ensemble.
Voulez-vous des douceurs parfaites?
Ne les cherchez qu'au fonds des Pots.
Un Satyre.
C'est-là que sont les Ris, les Jeux, les Chansonnettes.
Second Satyre.
C'est dans le Vin qu'on trouve les bons mots.
Tous ensemble.
Voulez-vous des douceurs parfaites?
Ne les cherchez qu'au fonds des Pots.

Deux autres Satyres enlevent Silene de dessus son Asne, qui leur sert à voltiger, & à former des Ieux agreables & surprenants.

Deux Satyres Voltigeurs. Messieurs de Meniglaise, & de Vieux-Amant.

ENTRE'E DE LA SVITE DE MOME.

Suite de Mome.

Concertans. Messieurs Beaumont, Fernon l'aisné, Fernon cadet, Gingan cadet, Deschamps, Aurat, la Montagne & Pierrot.

Violons. Messieurs Marchand, Laquaisse, Huguenet, Magny, Fossart, Huguenet cadet, Brouard, Destouches, Guenin, Roullé, Charpentier Ardelet, la Fontaine, Charlot, Martinot pere & fils.

Bassons. Messieurs Nicolas & Martin Hottere.

Hautbois. Messieurs Piesche pere, Plumet & Loüis Hottere.

Vne Trouppe de Polichinelles & de Matassins vient joindre leurs plaisanteries & leurs badinages aux Divertissemens de cette grande Feste. Mome qui les conduit chante au milieu d'Eux une Chanson enjoüée sur le sujet des avantages & des plaisirs de la Raillerie.

Quatre Matassins dançant. Messieurs de Lorge, Arnal, Pezan & Favier cadet.

Six

Six Polichinelles. Messieurs Girard, la Vallée, Desmatins, la Montagne, Chauveau &

CHANSON DE MOME
Chanté par M. Morel.

FOlastrons, divertissons Nous,
Raillons, Nous ne sçaurions mieux faire,
La Raillerie est necessaire
Dans les Jeux les plus doux.
Sans la douceur que l'on gouste à médire,
On trouve peu de plaisirs sans ennuy;
Rien n'est si plaisant que de rire,
Quand on rit aux despens d'autruy.

Plaisantons, ne pardonnons rien,
Rions, rien n'est plus à la mode,
On court peril d'estre incommode
En disant trop de bien.
Sans la douceur que l'on gouste à médire,
On trouve peu de plaisirs sans ennuy;
Rien n'est si plaisant que de rire,
Quand on rit aux despens d'autruy.

ENTRE'E DE LA SVITE
DE MARS.

Concertans. Messieurs Bony, Hedoüin, Serignan, le Maire, Desvelois, David, & Perchot.

Violons. Messieurs Masuel, Thaumin, Chicanneau, Bonnefons, la Place, Regnault-Passe, Dubois, du Vivier, Nivelon, le Ieune, du Fresne, Allais, Dumont, le Bret, d'Auche, Converset, & Rousselet fils.

Flustes. Philebert & Boutet.

Monsieur Rebel Conducteur.

Tymbalier. Daicre, *Sacqdebout*, Ferrier.

Trompettes. Duclos, Denis, la Riviere, l'Orange, la Pleine, Pelissier, Pétre, Rousillon & Rodolfe.

Mars vient au milieu du Theatre suivy de sa Trouppe Guerriere, qu'il excite à profiter de leur loisir, en prenant part au Divertissement.

CHANSON DE MARS.

Chanté par M. d'Estival.

Laissons en paix toute la Terre,
Cherchons de doux Amusements ;
Parmy les Jeux les plus charmants,
Meslons l'image de la Guerre.

Trois Enseignes. Messieurs Beauchamp, la Pierre & Favier.

Quatre Piquiers. Messieurs Eydieu, Chicanneau, Isaac, & l'Estang.

DERNIERE ENTRE'E.

LEs quatre Trouppes differentes, de la suitte d'Apollon, de Bachus, de Mome, & de Mars, aprés avoir achevé leurs Entrées particulieres, s'unissent ensemble, & forment la derniere Entrée, qui renferme toutes les autres. Vn Chœur de toutes les Voix & de tous les Instrumens se joint à la Dance generale, & termine la Feste.

CHOEUR.

Chantons les Plaisirs charmants
Des heureux Amants :
Respondez-nous Trompettes,
Tymbales, & Tambours ;
Accordez-vous toûjours
Avec le doux son des Musettes ;
Accordez-vous toûjours
Avec le doux chant des Amours.

FIN.

www.ingramcontent.com/pod-product-compliance
Lightning Source LLC
Chambersburg PA
CBHW071430220526
45469CB00004B/1480